U0017396

翻轉思考

有趣的成語遊戲

林彥佑　著

林柏廷　圖

語文加分
腦袋加分
反應加分

學校 _____

班級 _____

姓名 _____

我的基本戰友 _____

目次

如何使用這本書？

　　這是一本適合國小到高中學生的成語遊戲學習書，甚至大人若想挑戰自己的語文程度、成語能力，也適合實作一番。本書共有十八個小活動，並附上學習單，均是與「成語」有關的創意教學設計。常聽聞許多學生對於「背成語」有如上刀山下油鍋的恐懼感，因此，我試著採取「寓教於樂」的方式，讓成語的學習，可以變得更有趣、活潑又有新意。

　　在本書中，每一個小活動都分為八個項次，分別為：

一、　成語遊戲名稱：此遊戲的名稱

二、　設計理念：此遊戲的設計靈感、目的

三、　適用對象：此遊戲適合的年級群

四、　遊戲時間：此遊戲適合的時間

五、　遊戲步驟：此遊戲的步驟

六、　遊戲小提醒：此遊戲需注意之處

七、　遊戲大補帖：與此遊戲相關的成語補充或成語習作

八、　學習單：此遊戲的學習單或遊戲單

當然，對象、時間、步驟……等都可以依個人、班級的狀況酌予調整，其中比較值得注意的是「遊戲大補帖」與「遊戲學習單」的部分；大補帖的設計內容以成語為主，也輔以相關的語文學習，包括字、詞、句的習寫；而學習單的設計，則採一頁、二頁的分量，方便老師教學或學生習寫。

　　在整個活動或遊戲的過程中，我希望老師或學生可以依成語學習的狀況，再決定是否查找字典或上網搜尋答案；若想更進一步牢記、應用成語，也可適時將成語記錄在筆記本，以便時時翻閱，時時反覆誦讀。

　　在這些活動設計上，每一個小遊戲至少都可以學到十個成語以上，如果玩上興趣的話，甚至還可以自行延伸學習，旁徵博引，找出更多的成語來；除了自己、同學和老師之間的互動之外，也非常適合親子共學，甚至會發現，小朋友學的成語說不定比爸媽還多呢！這麼一來，有沒有發現自己的自信心提升了不少呢？

　　最後，祝福每一位小朋友都能在遊戲中，聰明學習，活潑互動，玩出自信心！

序

　　我一直抱著很感謝的心情，來寫這本書，當然也包括了這篇序。能夠出書，真是我始料未及的，也誠心感謝聯經出版公司的賞識，讓我有機會把這幾年來在語文教學上的經驗，特別是「成語教學」的課程，經過思考、過濾、取捨、彙整，而終能付梓。

　　平日，我總有許多的奇思創想，朋友姑且都說那是「鬼點子」，也印證了我的想法、思考是有別於一般人的。當我走在路上時，我看著廣告招牌，不自覺地就能和語文教學扣合；抬頭看看藍天白雲，也許就能觸動心弦，譜出詩文；走了一趟風景名勝，也許就會化成旅遊文學；聽到一首歌，便會想到可以和哪一課的課文做連結。當然，我更覺得，語文不是只有單純的「國語課文」，而是可以擴展到生活經驗；而「成語」做為「語文」的一個小環節，當然也可以在生活中運用、學習、實踐，更可以用有趣、別致、創新的方式來吸收。

　　經歷過無數場次的公開教學，擔任過許多場的語文講座，觀摩過無數次的教學，在和老師們的對話過程中，我發現老師們都很認真，常要求孩子要背成語、抄成語、考成語，但是，這樣的過程只是「輸入」在腦子裡，鮮少有機會「輸出」；因此，我常跟老師說，我們教學必須

設下「陷阱」讓學生跳，也就是設計教學活動，讓學生經常接觸成語，運用成語，自然而然就容易輸出並且運用於口語表達和寫作上了。而這一本《翻轉思考：有趣的成語遊戲》，就是一個個的陷阱（教學活動），讓老師能輕鬆和學生互動，而學生也能與父母或同儕互動，甚至自學。

　　成語的學習方法無它，為記憶與運用罷了；一個習慣的養成需要二十一次（天）的反覆操作，成語（含語文的學習，如聽、說、讀、寫、作等精髓）的學習，進而到自然運用、熟能生巧亦是如此；勉強使用出來的成語和自然而然使用出來的成語，明眼人一讀就能看得出來，有時甚至有「畫虎不成反類犬」的慨嘆。因此，這幾篇的成語教材，可以不只一次的練習，更可以反覆操作，甚至再自行查找相關的成語做延伸學習，厚植自己的實力，相信對自身語文能量的累積，必有助益。

　　我們常說，語文是一切學習的基礎；自古至今，成語的形成更是集合歷史的重要經籍、生活、舉止、對話而精簡扼要的流傳下來，其可貴之處，不需贅言。透過這本成語學習書，希望帶給老師、家長、小朋友輕鬆學習成語，循序漸進，穩紮穩打，相信一定可以妙語如珠，生花妙筆。

林彥佑

成語變色龍

設計理念

在以往的成語遊戲中，曾出現過成語接龍，但是在「成語接龍」時，顧名思義就是要採取「成語的最後一個字」，做為下一個成語「第一個字的開頭」，也因為這樣，小朋友的成語思考方式，往往只停留在「末字、首字」的想像。

而這次的小活動——「成語變色龍」，就是希望小朋友可以從成語的各個字中，當做第一字、第二字、第三字或第四字，這樣的話，慢慢的，就可以拓展你們輸出成語的數量喔！

在完成許多成語後，小朋友，你們會發現整張稿紙，就像一隻隻的龍，在稿紙上龍飛鳳舞呢！

適用對象

低、中、高

遊戲時間

40-80 分鐘

遊戲步驟

1.
聰明的小朋友！ 請你們先回想曾經學過的成語，越多越好！

2.
老師先在黑板上書寫一個成語做示範，如「三心二意」。

3.
請小朋友想出某些成語，成語裡面有「三」、「心」、「二」、「意」的字。

4. 小朋友慢慢思考，可以自己想，也可以和同組的組員一起想。

5. 小朋友可能的回答為：三人成虎、鐵石心腸、萬眾齊心、忠心不二、三言兩語、心猿意馬……等。

6. 老師在黑板上完成示範圖：

			鐵		心	
			石		猿	
		三	心	二	意	
		言	腸		馬	
		兩				
		語				

7. 其餘空格處，可仿照類似的做法，請小朋友繼續完成下去。

8. 老師發下稿紙，請小朋友自由書寫，可個人完成，亦可小組討論共同完成。

9. 最後，可請各組的小朋友，或自願的小朋友，上台寫在黑板上，和其他小朋友一起分享！或是在家裡，也可以和爸爸、媽媽一起玩喔！

10. 最後，請小朋友再睜大眼睛，再檢查一遍，看看有沒有不小心寫錯字了。

遊戲小提醒

1. 小朋友可以書寫成語，也可以依照自己的學習情況，書寫「**四字語詞**」。什麼是「四字語詞」呢？小朋友可以問你們的老師喔！

2. 當你們在書寫時，方向盡量由左至右、由上至下；如果小朋友你們想從右至左或由下至上，甚至想寫斜的，也可以自己拿稿紙出來試試看喔！

3. 小朋友，當你寫出「**同音異字**」的字時，請記得要把那個字框出來；像「心猿意馬」的「猿」，和「緣木求魚」的「緣」，都是「同音異字」，所以記得把「猿／緣」框出來喔！如下：

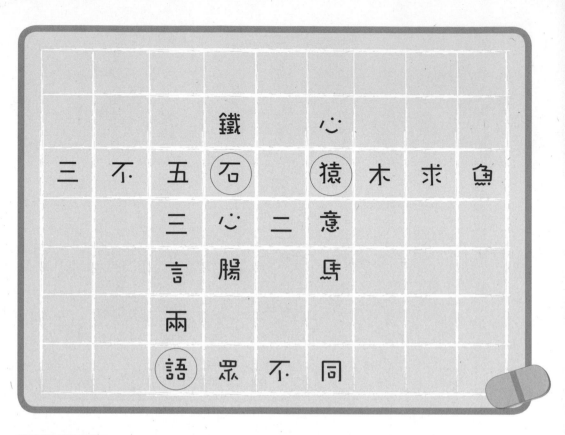

三心二意　　與眾不同　　三不五時　　緣木求魚

小朋友，請把上面四個成語，填入正確的句子當中。

1. 他的穿著總是（　　　　　　　　　），難怪一眼就可以認出他來。

2. 家華（　　　　　　　　）就往百貨公司逛，所以對裡面的動線瞭若指掌。

3. 上課要專心一點，不要（　　　　　　　　　），否則無法吸收上課內容。

4. 你都不想練跑步，就妄想得到金牌，這簡直是（　　　　　　　　　）啊！

		舉			居	心	叵	測
愛	不	釋	手		無			隱
屋		無			定			之
及		雙	離	群	索	居		心
烏	鳥	私	情					肺
			依		五	臟	六	腑
		依	不	蔽	體		神	之
					投		無	言
					地		主	

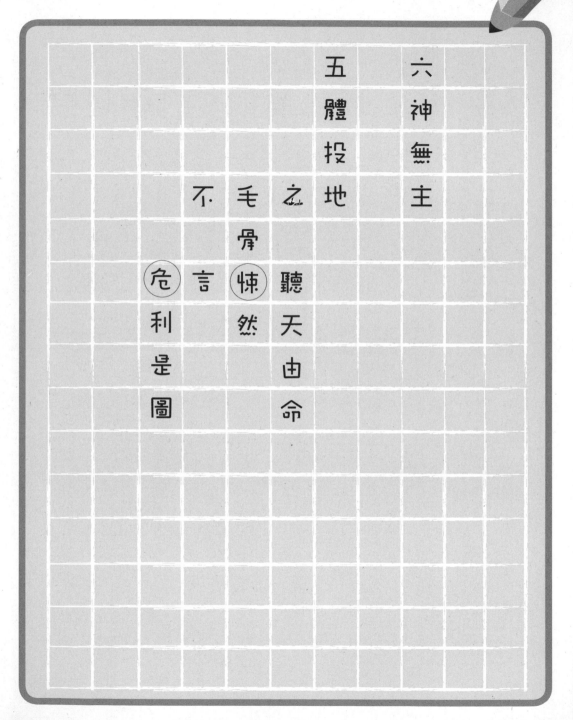

苟　日　新　又　新
新
月
異

成語畫圖

　　小朋友，當你在讀國語課本的時候，你有沒有發現，最先吸引你的，不是文字，而是「圖畫」！ 沒錯，大人們都知道，小朋友最喜歡看圖、畫圖了，所以這一次的成語活動，要讓小朋友來嘗試「成語畫圖」喔！

　　成語是文字意象，畫圖是美學意象；如果你是國小中低年級的小朋友，甚至是高年級的小朋友，對於圖畫、顏色的敏感度相當的高，倘若能在「成語」中加入圖像的元素，相信必能豐富小朋友的學習。記得我第一次帶小朋友練習成語時，便是以「成語畫圖」的方式帶入，我發現小朋友在畫成語的時候，腦海中就一直想著那個成語，也一邊反覆讀出所畫的成語，自然而然地，就背起來了呢！

　　小朋友，你們準備好了嗎？我們準備開始「成語畫圖」囉！

適用對象　低、中

遊戲時間　40-80 分鐘

遊戲步驟

1. 老師先在黑板上畫一幅簡單的圖，代表一個成語的意義。例如，老師在黑板上畫一把火，上面再畫一些油；請小朋友猜猜看老師畫的是什麼成語。

2. 小朋友看黑板的圖，可能說出來的答案為隔岸觀火、火上加油、油腔滑調……。

3. 老師公布正確答案：火上加油；並掌聲鼓勵答對的小朋友。

4. 老師在黑板上又畫另一幅簡單的圖，代表一個成語的意義。例如，有一隻小鳥，站在一個人的旁邊，很近很近地；請小朋友猜猜看老師畫的是什麼成語。

5. 小朋友看黑板的圖，可能說出來的答案為小鳥依人、人來人往、鳥飛獸散……。

6. 老師公布正確答案：小鳥依人；並掌聲鼓勵答對的小朋友。

7. 小朋友可以想想看，如果黑板上的圖變成彩色的，會不會更吸引人、更好猜呢？

8. 小朋友，當你們在寫成語單時，別忘記把色彩也融入自己的作品裡喔！

9. 小朋友可以把自己的作品，交給老師，讓老師蒐集，並且讓全班一起來猜。在交出作品時，別忘記再檢查看看，有沒有多畫了什麼、或少畫了什麼；如果在作品上有寫成語時，也記得檢查看看有沒有錯字喔！

10. 小朋友可以準備一本字典和紙筆，隨時記錄不會的成語，回家再查查看，這樣就可以幫助學習了。

遊戲大補帖

打草驚蛇　　三頭六臂

火上加油　　小鳥依人

小朋友，請把上面四個成語，填入正確的句子當中。

1. 我也沒有什麼（　　　　　　　　），只是把平常該做的分內事完成罷了。

2. 今天發了考卷，筱蓁的心情已經很不好了，你不要再（　　　　　　　　）

　了好嗎？

3. 心怡一副弱不禁風、（　　　　　　　　）的樣子，真惹得人家疼愛。

4. 警方沒有透露這次案情的經過，是為了不要（　　　　　　　　）。

1. 小朋友有時候會畫出「同音異字」的圖像，如，成語為「打草驚『蛇』」，有些小朋友可能有聽過該成語，卻不知正確的用字，而畫出「舌頭」。如果對成語的「字」有疑惑的時候，一定要問老師或爸媽喔！

2. 當你們在畫成語的時候，盡量不要畫出一眼就看得出來的成語，特別是有數字的，例如，畫三個頭和六隻手臂，即是「三頭六臂」；寫三個心和二個意，即是「三心二意」。這些太容易猜了，而且也不能訓練創造力！

3. 當在畫圖時，請不要花太多的時間在「圖畫」上，而忽略了成語才是遊戲的重點！所以爸媽或是老師，也必須叮嚀小朋友，這個遊戲的重點為何。

小鳥依人

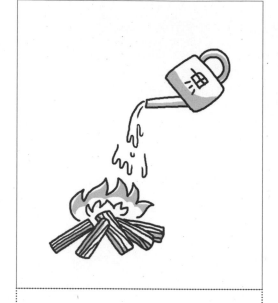

火上加油

目中無人

翻翻思考—有趣的成語遊戲

翻翻念念——有趣的成語遊戲

成語大富翁

　　大部分的小朋友對於「大富翁」應該都不陌生吧！這是一種有趣又能促進彼此感情的遊戲。在「大富翁」遊戲裡，有一格一格的內容，裡面標註了要做出什麼動作、要付多少費用、要往前往後幾格……等；有一天，我的想像力和小朋友一樣的豐富，便突發奇想，想著想著，如果可以把一格一格的內容，改為一句一句的成語，那一定有趣極了！也可以達到寓教於樂的效果。因此，我設計了以「動物」為主題的大富翁，讓小朋友先想出成語裡有「動物」的字眼，慢慢的，相信聰明的你們，一定可以很快的完成「動物成語大富翁」。

適用對象　　中、高

遊戲時間　　80-120 分鐘

遊戲步驟

1.
請小朋友先在腦海中回想曾經學過的成語，越多越好。

2.
接著，小朋友再回想，曾經學過或讀過哪些成語裡有「動物」的。

3.
小朋友的答案可能有「狡兔三窟」、「萬馬奔騰」、「狼吞虎嚥」、「牛頭馬面」、「虎頭蛇尾」……等。

4. 可以就大家所發表的成語中，找出哪些是屬於正面成語、哪些是屬於負面成語或中性成語。

5. 可以個人或小組找出２５－３５個動物成語，書寫於一張紙上。

6. 可以回想以前玩過的大富翁，想想那些大富翁的「格式」的樣貌，可能是方形、圓形、Ｓ形、不規則形。

7. 小朋友可以在黑板或紙上畫出其中一種格式，並填入成語。

8. 填入成語後，再判斷這個成語為正面、負面或中性的意義，再寫入獎懲方式。例如：「守株待兔」偏向負面意思，其懲罰方式為「休息一輪」或「往後退三格」；「馬到成功」偏向正面意思，其獎勵方式為「向前三格」或「作業少一項」。

9. 老師可以發下圖畫紙，或小朋友自己自備紙張，請小朋友畫出自己的格式，並根據步驟５所想到的成語，填入於格子中。

10. 在填完成語之後，記得再檢查一遍，盡量不要有錯別字喔！

11. 等檢查完畢，確認都沒有錯別字的時候，就可以開始自由彩繪了。

12. 「動物成語大富翁」的設計完成之後，小組就可以開始進行遊戲了，遊戲中，也記得注意規矩喔！

翻轉思考—有趣的成語遊戲

遊戲小提醒

1. 小朋友自行設計的「獎懲方式」，千萬不能做出有人身攻擊，或是出現腥羶色的字眼。

2. 當小朋友在寫、畫「成語大富翁」的作品時，應該以成語學習為主，圖像或遊戲只是作為輔助；遊戲結束之後，還是要複習學到了什麼成語。

3. 小朋友查找的成語，應該以常用、符合其心智年齡為主。

⑬ 回到起點

⑭

⑮ 虎入羊群：
比喻來勢洶洶
生氣 1 次

⑯ 虎口拔牙：
比喻很危險
退後 2 格

⑰

⑫

⑪ 牛頭馬面：
比喻容貌怪醜
退後 1 格

⑩ 牛溲馬勃：
形容很少的錢也能買
再骰一次

⑨

大

⑧ 牛鬼蛇神：
形容怪人
退後 3 格

⑦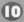

⑥ 龍馬精神：
比喻健旺的精神
前進 3 格

⑤ 龍飛鳳舞：
形容很雄壯
前進 2 格

④

翻轉思考—有趣的成語遊戲

18
虎口餘生：
比喻大難不死
前進1格

19
虎虎生風：
形容勇猛
前進2格

20

21
虎背熊腰：
比喻身體很強壯
前進2格

動物成語富翁

22
虎視眈眈：
等待機會下毒手
退後7格

23
沐猴而冠：
比喻暴躁
退後3格

24
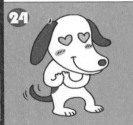

25

3
龍潭虎穴：
比喻很危險
回到起點

2
牛刀小試：
形容事情很簡單
前進5格

1
牛山濯濯：
形容光禿禿的
不許動

起　點

小朋友，我們上次的成語遊戲，教了大家怎麼把成語變成圖畫，這一次，我們要來複習一下，請小朋友把下列四個成語，變成圖畫喔！

(1) 牛頭馬面

意思：

造句：

(2) 狡兔三窟

意思：

造句：

(3) 萬馬奔騰

意思：

造句：

翻轉思考——有趣的成語遊戲

（4）狼吞虎嚥

意思：

造句：

動物成語大富翁

翻轉思考—有趣的成語遊戲

植物成語大富翁

翻轉思考—有趣的成語遊戲

方向成語大富翁

翻翻思考─有趣的成語遊戲

成語迷宮

　　記得以前老師讀小學的時候，很喜歡拿著筆，在迷宮的圖上繞來繞去，有時候會遇到死路，有時會遇到一隻野狼……，所以每次玩起迷宮的時候，總是心驚膽跳的；因為很有趣，所以以前下課的時候，同學之間也很喜歡自己設計迷宮，讓同學互相來走。長大之後，老師發現有些公園、森林、遊樂設施，是採取「迷宮」的方式來規劃，也吸引許多人前來「探險」；而且，老師發現，有些書報雜誌，也會設計許多迷宮遊戲，讓大家來娛樂一下；小朋友，只要你們平常多留意生活周遭的小玩意兒，應該也可以發現，其實有很多的迷宮遊戲，就出現在我們身邊喔！

　　為了讓每個小朋友可以親自體驗迷宮，因此，這一節課，我們不只要來找迷宮，還要請小朋友自行來設計「成語迷宮」喔！設計好了之後，別忘了和同學、老師、爸爸媽媽一起分享吧！

適用對象　　低、中

遊戲時間　　20-60 分鐘

遊戲步驟

1.
老師可以先在黑板上畫出一格一格的方格，共計約１６格左右。

2.
老師可以將不同的成語填入方格中。老師在填寫這十六個字的時候，不要按照成語的順序來寫，以免被小朋友看出成語；老師可以嘗試跳著寫，才不容易被「拆穿」。黑板上的樣式如下：

入口處

不	出	戶	如
足	不	飲	人
美	中	水	到
之	人	成	渠

3. 當小朋友看到黑板上的十六格已經填滿時，就可以聽從老師或爸媽的指令，開始走迷宮囉！

4. 按照圖上所示，從「入口處」開始走，亦即是「如」字。

5. 小朋友慢慢找，可能可以走「如人飲水」、「水到渠成」……。小朋友可以把走過的地方，用線先畫起來，等一下才不會又走到重複的喔！

6. 走完之後，小朋友可以把這五個成語，大聲的唸五遍；並且，把這五個成語，找出意思，並造出通順的句子來。

7. 當小朋友已經知道怎麼走迷宮的時候，也可以開始設計迷宮，和大家一起分享喔！

翻翻過來—有趣的成語遊戲

遊戲小提醒

1. 小朋友在走迷宮的過程，可以查成語字典；如果你的成語程度很好，也可以不用看字典。

2. 在走迷宮時，可以先用「鉛筆」走過一遍，千萬不要一開始就用「原子筆」，以免走錯了要再塗改就不容易了。

3. 在走迷宮時，可以給同學提示，或是可否走斜的、重覆走，或是要設一些陷阱，都可以自行設計喔！

遊戲大補帖

　　小朋友，我們上了這麼多次的成語遊戲了，相信你們一定知道怎麼使用成語典吧！現在，請小朋友利用成語典，把下面三個成語的意義找出來吧！

（1）水到渠成

（2）美中不足

（3）足不出戶

翻翻遊戲──有趣的成語遊戲

成語迷宮

　　小朋友，以下有四組迷宮，要請你們動動腦，把成語用線連出來。上面兩個成語迷宮，已經把字寫上去了，而下面四個迷宮，則要請小朋友自己來完成喔！

加底線表示入口

灰底字表示出口

加框字表示同音異字

門	開	天	標
見	山	想	新
水	明	異	立
秀	外	慧	中

江	山	顯	官
改	易	要	達
頭	日	全	騰
換	面	非	黃

翻轉思考─有趣的成語遊戲

請從以上這些成語中，任選三個來造句吧！

成語一

造句

成語二

造句

成語三

造句

小朋友，你覺得這些造句會不會很難呢？

給自己畫個燈號吧！

成語滿天星

　　老師以前小時候曾經玩過撲克牌分類的遊戲，遊戲方式是把五十二張撲克牌散在桌面，再分門別類，找出四張可以歸為一類的為一組。例如「梅花 7、黑桃 8、紅磚 9、愛心 10」，即為各種花色都有，且數字連貫；又如「黑桃 2、黑桃 4、愛心 6、愛心 8」，即為各二種花色 且數字為連續偶數。不知道小朋友有沒有玩過類似的遊戲呢？其實這種撲克牌的遊戲，可以訓練我們尋找數字、顏色、形狀的能力，如果有機會的話，也可以請老師或爸爸媽媽帶著小朋友玩喔！

　　後來，我試著採取這種遊戲方式的理念，把所有的成語，一字一字散落在黑板上，像一顆顆的星星一樣，讓小朋友自行查找四張，並拼成一組成語。現在，我也要請聰明的你們，把成語單上散落的星星，拼裝成一個個的成語！

　　中、高

　　1 至 2 節課

1. 老師可以先找出十個成語，共四十個字，製成四十張字卡，打亂張貼於黑板上。

2. 小朋友在觀察這四十個字卡時，可以回憶所學過的成語，看看有沒有哪些字是在學過的成語中出現的。

3. 小朋友看到黑板上的字卡有：目、下、頁、瞪、愈、所、口、況、知、呆、每、不……等四十張。

4. 運用敏銳的觀察力及自身經驗，找出正確的成語。學生可能的答案為：目瞪口呆、每況愈下、不知所云。

5. 可以個人尋找，或成一小組尋找，也可以把成語字典放在旁邊當輔助喔！

6. 找出這些成語後，記得再大聲唸五遍，才能記在腦海中。

7. 找出、唸出成語後，再查成語典，並造出通順的句子。

8. 小朋友寫完成語、句子之後，請再檢查一遍，看看有沒有錯別字喔！

翻翻逗逗－有趣的成語遊戲

遊戲小提醒

1. 小朋友可以準備一本成語專用的筆記本，將所學到的成語，記錄在筆記本上。

2. 為了加強小朋友成語的使用能力，回家請查找意思、典故，並造出通順的句子。

3. 當小朋友遊戲結束之後，也可以嘗試自己來設計題目喔，可以設計十個成語，共計四十張字卡，讓班上同學來玩，或和家人一起遊戲。

4. 字卡後面可以黏上磁鐵，就可以貼在黑板上，和全班一起互動喔！

　　每個成語都會有「典故」，就像每個小朋友都會有「名字由來」一樣。現在，請小朋友查查成語典，把下列三個成語的典故找出來喔！

（1）　不知所云

（2）　目瞪口呆

（3）　每況愈下

翻轉思考—有趣的成語遊戲

成語滿天星

　　小朋友，你們應該都有玩過拼圖遊戲吧？現在，也要請小朋友發揮觀察力，複習一下你們學過的成語，在撒落的星星中，拼組成一個個的成語吧！再把這些成語填在最下方的框框中！

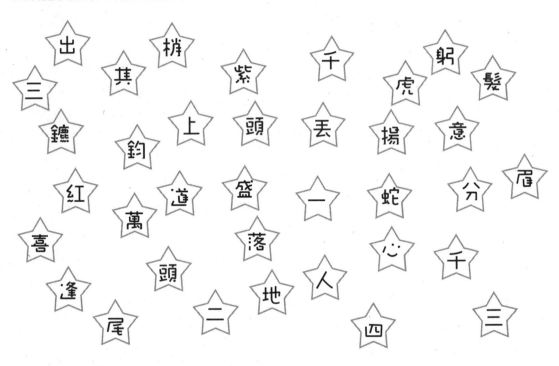

我「拼」出的成語有：

我一共拼出 ＿＿＿ 個成語

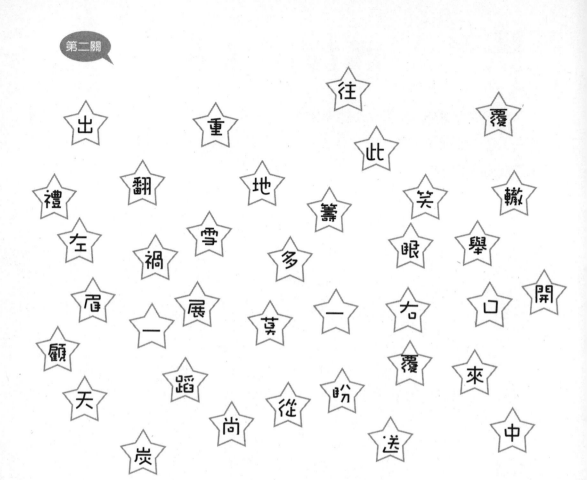

往　覆　出　重　此　轍　禮　翻　地　笑　左　雪　籌　眼　舉　禍　多　屈　展　右　口　開　顧　一　莫　一　覆　來　天　蹈　盼　中　尚　從　送　炭

我「拼」出的成語有：

我一共拼出 ＿＿＿＿ 個成語

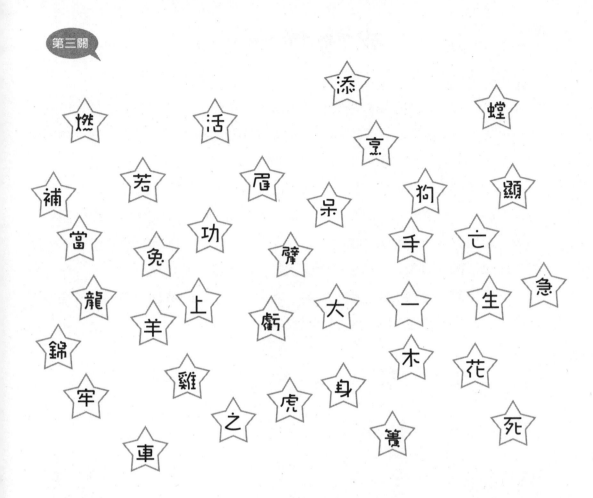

添　螳　燃　活　烹　若　眉　狗　顯　補　呆　手　亡　當　功　辟　急　兔　龍　上　衝　大　一　生　羊　錦　雞　死　牢　之　虎　身　花　車　簧　木

我「拼」出的成語有：

成語接龍

　　小朋友，相信你們在學校語文課，應該都有玩過「成語接龍」吧？「成語接龍」大概是每個小朋友在學成語時，最常接觸到的活動了；成語接龍，顧名思義，就是一個成語接一個成語，看誰接到最後無法接下去便輸了。以前小時候，非常喜歡玩成語接龍，不論是用說的，或是用寫的，都常讓我廢寢忘食，有時吃飯的時候，便全家一口飯配一句成語，慢慢的，我的成語能力就是在這樣的環境下建構出來的！因此，我相信，只要小朋友能多嘗試玩玩成語接龍，一定可以增加你們的反應能力，也一定可以增加認識成語的數量喔！

　　「成語接龍」可以訓練小朋友的語文能力，也可以回憶曾經學過的成語，是一個寓教於樂且增進彼此感情的教學遊戲！

適用對象　　中、高

遊戲時間　　10-40 分鐘

遊戲步驟

（一）口說成語接龍

1.　小朋友可以在班級中分組，如男生組女生組；1-3 排一組，4-6 排一組；單號組雙號組……，再進行比賽。

2.　可以請老師、組長或家長先示範：借刀殺人 -> 人山人海 -> 海闊天空……。

3. 請兩組抽籤，決定哪一組先開始。

4. 老師、組長或家長可以先出一個成語，由二組開始挑戰，若超過十秒無法想出答案，則對方得分。

（二）書面成語接龍

1. 可以請一位小朋友隨意說出一個成語，讓其他小朋友在紙上開始接龍；也可以由學生自行命題，自行串接。

2. 在進行的過程中，小朋友可以判斷自己的程度，再決定要不要翻字典。

3. 個人或小組比賽，看哪一個同學或小組接得最多、最正確。

遊戲小提醒

1. 小朋友在遊戲的過程中，如果覺得成語稍難，可以試著先以「詞語接龍」開始引導。如：手機－機器－器官－官員－員工……。

2. 一開始可以看字典，但玩久了之後，希望可以不要再依賴字典了。

3. 小朋友如果想到最後，發現真的沒有成語可以接了，小朋友可以改採「同音異字」。如「三心二意」接「異想天開」。

4. 小朋友會發現，若連「同音異字」都已經沒有成語可接的時候，則可開放使用「不同聲調」的來接，如「三心二意」可接「一路順風、以偏概全……」等。

5. 在接龍的過程中，可能會接出「詩詞、俗諺」，也可以讓小朋友過關，因為這個遊戲的重點在於讓小朋友「輸出語文能力」，所以不用強求「一定要成語」。

6. 小朋友或老師可以隨時給彼此提示；可給肢體上的提示，也可給口語上的提示。

小朋友，這次在成語遊戲的引導中，出現了借刀殺人、人山人海這兩個成語，請小朋友仔細觀察這兩個成語，有沒有發現，這兩個成語都有出現「人」字呢？所以，請小朋友查找成語典，看看有沒有哪些成語，裡面有出現「人名」的，例如：「班門弄斧」，其中的「班」就是指「魯班」。

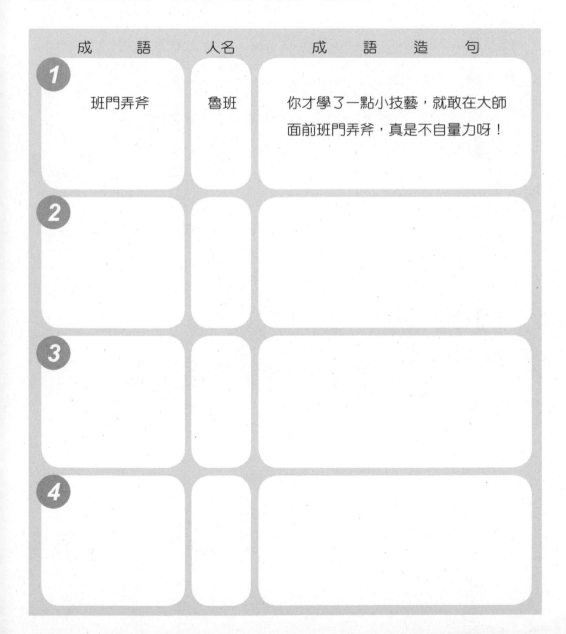

	成　　語	人名	成　語　造　句
1	班門弄斧	魯班	你才學了一點小技藝，就敢在大師面前班門弄斧，真是不自量力呀！
2			
3			
4			

成語接龍

　　小朋友應該都有玩過接龍吧！今天，我們要進行「接龍」遊戲，讓小朋友可以把學過的成語，再回憶起來，並把他們填在下面的圈圈中。最後兩題，由小朋友自己出題目吧！

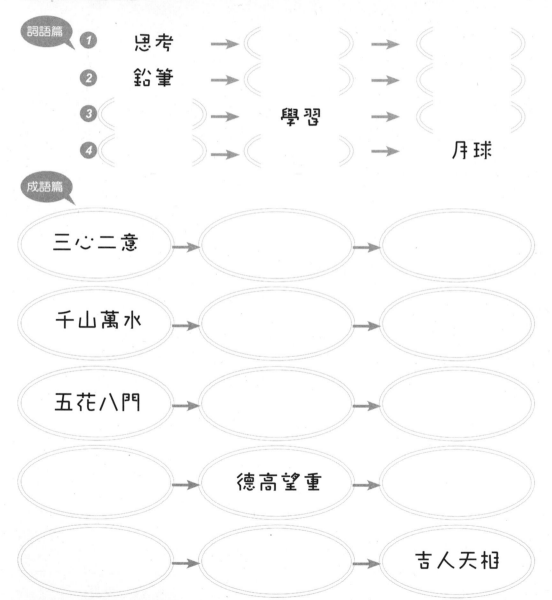

詞語篇

1. 思考 → （　） → （　）
2. 鉛筆 → （　） → （　）
3. （　） → 學習 → （　）
4. （　） → （　） → 月球

成語篇

三心二意 → （　） → （　）

千山萬水 → （　） → （　）

五花八門 → （　） → （　）

（　） → 德高望重 → （　）

（　） → （　） → 吉人天相

看圖找成語

　　對小朋友而言，「圖畫」是極具有吸引力的，特別是如果圖畫是彩色的話，更讓人怦然心動。想想看，自己從小開始讀的繪本、童話，是不是都充滿了有趣的插圖呢？所以，在這一次的成語活動中，我們將利用圖畫，讓小朋友盡情的學成語喔。

　　在學習語文的過程中，如果我們仔細觀察一張圖，一定可以找出許多的語文元素；其中，「成語」就是可以學習的素材之一。因此，在每一張照片、每一張圖畫、每一個有線條形狀的作品中，都可以延伸出許多成語來。

適用對象　　低、中、高

遊戲時間　　20-60 分鐘

遊戲步驟

1. 小朋友先在黑板上畫一張簡單的圖，內容有房子、屋頂、門、樹……。

▼

2. 小朋友可以指著這些圖，問其他的小朋友，看到了什麼東西。

▼

3. 請小朋友想一想，在學過的成語中，有哪些成語裡面有「房、屋、頂、門、樹……等字」的成語。

4. 小朋友的回答可能有疊床架屋、愛屋及烏、頂天立地、開門見山、樹大招風、火樹銀花。

5. 小朋友可以從圖畫中，拉出一條線，開始寫下成語。

6. 寫完成語後，記得再檢查一次，看看有沒有寫錯的，或有沒有漏掉哪些成語喔！

遊戲小提醒

1. 小朋友可以用國語課本中的圖，拉出一條線，寫出成語。
2. 小朋友可以自行畫圖，自行拉出線條來寫成語。
3. 小朋友也可以找出照片，或其他有趣的圖，自行來回答相關的成語。
4. 老師可以將本次活動結合藝術與人文課程；也可以從小朋友既有的作品中來寫成語。

　我們上一次學過了成語接龍，現在請小朋友再動動腦，把下列的成語，想出三個成語接龍吧！

1 頂天立地

地 ＿＿＿＿＿＿＿＿ 長 ➡

長 ＿＿＿＿＿＿＿＿ ➡

＿＿＿＿＿＿＿＿

2 開門見山

山 ＿＿＿＿＿＿ 裂 ➡

裂 ＿＿＿＿＿＿ ➡

＿＿＿＿＿＿

3 樹大招風

＿＿＿＿＿＿ ➡

＿＿＿＿＿＿ ➡

＿＿＿＿＿＿

看圖找成語

小朋友，請你們仔細觀察下面這張圖，先告訴老師，你看到了哪些東西呢？

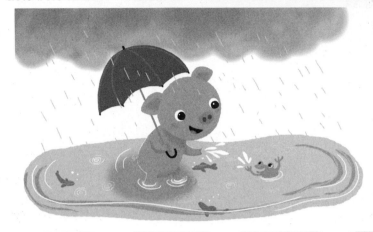

我看到了

雨傘			

小朋友，請你們把看到的東西，針對那些字，再延伸出幾個成語吧！

例如：我看到雨傘，而「雨」、「傘」可以讓我延伸出「狂風暴『雨』」。

我延伸出的成語有：

越多越好喔！！

請自行貼上一張照片，並仔細觀察相片中的人事物，寫出相關的成語。

我看到了

我延伸出的成語有：

越多越好喔！！

請自行畫圖：

我看到了

我延伸出的成語有：

越多越好喔！！

翻轉思考─有趣的成語遊戲

比手畫腳

　　如果「靜態」的成語可以用「動態」的肢體加以表現，一定可以讓成語的學習充滿趣味。有時候，小朋友上台表演成語時，可以一個字一個字分別表現出來；有時候則是表現出整個成語的意思；當然，並不是每一個成語都容易表現出來。為了讓小朋友對成語能記憶得更深刻，這次的成語遊戲，我們要來進行「比手畫腳」的小遊戲；請小朋友動動腦筋、動動身體，想出成語後，我們就要開始進行這次的小遊戲囉！

適用對象　　低、中、高

遊戲時間　　10-50 分鐘

遊戲步驟

> 1. 小朋友可以先動動腦，回憶曾經學過哪些成語。

> 2. 老師可以預先找出幾個容易比出動作的成語，製成成語卡。

> 3. 小朋友之間，可以先派一位同學上台抽成語卡，並把成語的意思表現出來。

4. 小朋友可以根據同學的表演，舉手搶答正確的成語並加分。

5. 可以指定一個很會表演的小朋友上台讓全班猜，也可以是輪流派人上台表演。

6. 每演完五個成語之後，小朋友要記得反覆朗讀這五個成語，以加強記憶力。等到這五個都熟練之後，再進行下一個比手畫腳。

遊戲小提醒

1. 當小朋友在遊戲進行中，可根據班級的狀況，酌予決定是否可以用「說」的方式來提示。有時可讓學生戴口罩，避免不小心說出答案來。

2. 比手畫腳時，可根據班級的情況，決定是否可以比出「同音異字」的字。如成語中有「舞」字，可比出「五」的動作。

3. 可先請喜歡表演、對成語意思較了解的學生上台。

4. 遊戲結束之後，小朋友要記得複習這節課所學的成語，也可以把成語記在筆記本上喔！

翻轉思考—有趣的成語遊戲

造句：請小朋友查找成語典故，了解意思之後，再造出一個通順的句子；而這個句子，至少要有十五個字以上喔！

1 風和日麗：

2 舉手之勞：

3 眉飛色舞：

比手畫腳

　　如果可以把成語變成動態的，讓小朋友上台來表演一番，那這一堂語文課，一定能顯得特別有趣。現在，請小朋友在腦中想想看，以下這些成語，我想怎麼比呢？

	成　　語	我想怎麼比……，請用流暢的文句記錄下來
1	三姑六婆	我想要先比一，再比三，代表第一個字是數字三；再比三和六，代表第三個字是數字六。然後可能會再比雞發出的「咕咕咕」的叫聲，還會比一個行動很慢的老婆婆在走路。
2	飛簷走壁	
3	目瞪口呆	

4 兩敗俱傷

5 亭亭玉立

等一下，我也要上台表演，請把我想讓同學猜的成語，記錄在下面的框框裡吧！

什麼樣子的房屋？

　　有一次，當我在教作文時，我問學生：「你要用什麼成語形容爸爸呢？」只看到這一群小朋友，抓著頭，想不出有什麼成語，只能想出帥氣的、親切的、很好的……等平凡的成語，因此，小朋友在寫作文時，常會出現不知道如何用「形容詞」來形容一個人、一件物品、一棵樹，所以，透過圖像，來引導小朋友寫出「形容詞成語」是最容易學習的。

　　小朋友平常也可以看著圖，想想有什麼成語可以形容圖畫裡的樹？或是想想看有沒有什麼成語可以形容同學、老師？平常只要多練習成語，熟能生巧，以後不論是說話或寫作，自然而然就可以運用出來了喔！

適用對象 　低、中

遊戲時間 　40-90 分鐘

遊戲步驟

1.
　老師或爸媽可以給小朋友一張 A4 的紙。

▼

2.
　小朋友根據老師或爸媽的指令，畫出一些內容。

　　指令有：

　　A 畫出一間房屋　　　　　C 樹上有三顆蘋果

　　B 房屋旁邊畫一棵樹　　　D 樹上有一隻小鳥在休息

E 樹的旁邊有一個小女孩　　　H 小船上有一個老人在釣魚
F 房屋的另一邊有一片海洋　　 I 圖畫的上方有一個太陽
G 海洋上有一艘小船　　　　　 J 太陽旁邊有三朵雲

3. 當小朋友畫完這些圖之後，老師針對小朋友所畫的圖（名詞），詢問可以加入哪些「形容詞」。例如，老師問：「怎麼樣的樹？請用成語來形容。」小朋友可能的答案為：「枝繁葉茂的樹」。老師再逐步引導，讓小朋友想出其他成語。

4. 小朋友也可以仿照這種方式，同學之間互相詢問。

5. 當小朋友已互相詢問，且得到許多答案後，可以全班分享、擴增詞語的量，並記在筆記本中，以利未來寫作時參考。

 遊戲小提醒

1. 小朋友簡單畫出圖像即可，不需耗費過多時間在畫圖上，畢竟重點仍在畫圖後的成語練習。

2. 不用擔心圖畫畫得好或不好，可以大膽的畫，因為畫圖沒有標準答案。

3. 小朋友要仔細聆聽老師的指令，老師每個指令停留的時間，可依小朋友的情況決定；通常每一個指令為 30 秒至 1 分鐘，若來不及畫完，則概略完成即可。

4. 小朋友如果真的無法想出成語時，也可以寫出一般的詞語、相關修辭技巧（例如：紅通通，像 xx 一樣的……）。

5. 小朋友在互相發表的時候，可以記下別人所寫的成語。

請小朋友先查找成語典，再說出以下四個成語的意思，在口說的時候，記得用自己的話來表達；最後，再寫出該成語是用來形容什麼的。

編號	成語	我說的流暢嗎？					形容……
1	容光煥發	☆	☆	☆	☆	☆	人的氣色
2	玉樹臨風	☆	☆	☆	☆	☆	
3	枝繁葉茂	☆	☆	☆	☆	☆	
4	金碧輝煌	☆	☆	☆	☆	☆	
5	波光粼粼	☆	☆	☆	☆	☆	

請小朋友任選三個成語來造句：

1

　　　　　　　　：

2

　　　　　　　　：

3

　　　　　　　　：

什麼樣子的房屋？

　　小朋友，這一堂語文課，我們要來畫圖囉！請小朋友聽老師的指令，或是看以下 A～J 的指令，把這些指令畫在圖中。最後，再用「成語」的形容詞，來形容你所畫的東西。

A 畫出一間房屋

B 房屋旁邊畫一棵樹

C 樹上有三顆蘋果

D 樹上有一隻小鳥在休息

E 樹的旁邊有一個小女孩

F 房屋的另一邊有一片海洋

G 海洋上有一艘小船

H 小船上有一個老人在釣魚

I 圖畫的上方有一個太陽

J 太陽旁邊有三朵雲

我畫的是……

編號	我畫了……	可形容我畫的詞語	完整的句子
		可形容我畫的成語	
1	房屋	高大、純樸、堅固	這是一間金碧輝煌的房屋，大家都好想住住看。
		金碧輝煌	
2			
3			
4			
5			

編號	我畫了⋯⋯	可形容我畫的詞語	完整的句子
		可形容我畫的成語	
6			
7			
8			
9			
10			

小朋友，如果成語運用不太流暢的話，要再找老師或爸媽多練習喔！

翻轉思考－有趣的成語遊戲

成語遊戲名稱

春花秋月，夏風冬雪

設計理念

「統整歸納」是語文學習的新趨勢；在我們成千上萬個的成語裡，有些成語的字是有「方向性」的，如「『東』山再起」、「日落『西』山」；有些是有「數字」的，如「『一』刀『兩』斷」、「『七』嘴『八』舌」；有些是有「植物」的，如「『瓜』田『李』下」、「玉『樹』臨風」。因此，如果小朋友在學習成語時，能夠分類、歸納，一網打盡，一定可以學得更多。小朋友可以把以前在課本或課外書所學過的成語，一一歸類，相信你們在歸類的過程中，一定可以加深不少印象！

適用對象　　中、高

遊戲時間　　30-60 分鐘

遊戲步驟

1.
小朋友可以先回憶曾經學過哪些和「季節」有關的成語。

2.
教師先說明這次「成語季節」遊戲的目的及玩法，並請小老師主持本次的遊戲。

3.
小老師先引導同學說出有「春、夏、秋、冬」的成語。

4. 同學可能的答案有：一日三秋、大地回春……。如果發現學生說出來的成語太少，則可開放讓學生說出「同音異字」，如「椿、嚇、丘、東」；或是「與季節相關的」成語，如「雪、楓、陽、杏、桃、李、梅……」等。

5. 小朋友可以將同學所講的成語，記錄於筆記本上。

遊戲小提醒

1. 小朋友如果覺得太難，可以嘗試翻閱字典來查找。
2. 可以一個人來歸類，也可以採小組的方式，或在家中和家人一起來進行。

翻翻思考—有趣的成語遊戲

　　小朋友，現在我們要進行「成語記憶大考驗」；以下有八個成語，請小朋友花三分鐘的時間，把這八個成語記起來，並練習怎麼寫；三分鐘過後，請小朋友把這八個成語遮起來，並把它們默寫出來喔！不用按照順序，看看哪位小朋友記憶力最棒！

一日三秋	瓜田李下	七嘴八舌	桃李春風
大地回春	一刀兩斷	東山再起	日落西山

成　語　記　憶　大　考　驗		
❶	❷	❸
❹	❺	❻
❼	❽	我答對了（　　　）個

請任選三個成語，來造句吧！

❶ （　　　　　　）：

❷ （　　　　　　）：

❸ （　　　　　　）：

春花秋月，夏風冬雪

　　小朋友，每個季節總會有不同的特色，不論是看到的、心裡想到的、所浮現出的畫面或顏色，都有不同的感覺；現在請你們依照表格的項目，完成欄位喔！並在最後一列的欄位中，選出你最愛的季節，並畫上笑臉。

	春天	夏天
代表物	太陽	
給我的感覺是……		
我心中的代表顏色是……		
簡單描述		我很喜歡夏天，因為夏天很有可能到海邊玩水，有時候爸媽也會帶我去吃冰。雖然很熱，容易晒得很黑，但是只要做好防晒就好了。
季節成語	春暖花開	
我最愛的季節是，請在框框中畫個笑臉		

翻轉思考—有趣的成語遊戲

	秋天	冬天
代表物		
給我的感覺是……	蕭瑟的	
我心中的代表顏色是……		白色
簡單描述		
季節成語		
我最愛的季節是，請在框框中畫個笑臉		

小朋友，現在你們已經完成了春、夏、秋、冬四個成語了；接下來，請你們用自己的話，把這四個成語的意思寫出來；如果寫不出來的話，就問問其他小朋友或老師，或查字典吧！

塗鴉區：請小朋友依照剛才所填寫的「代表物」，把心中所想到的畫面，簡單畫出來吧！

成語一籮筐：
數一數二我最大

設計理念

　　在小朋友學過的成語當中，一定有許多是和「數字」有關的，從 0 一直到一百、一千、一萬，甚至是一億以上，全都是這一次要書寫的範圍！小朋友平常可能有記下或運用數字成語，但是應該沒有把一群數字，由小到大或由大到小，或是有規則性的排列；這一次的「數一數二我最大」，小朋友除了要學習和成語有關的成語之外，還要考驗你們排數字、算數字的能力喔！

適用對象

中、高

遊戲時間

30-60 分鐘

遊戲步驟

1. 小朋友可以先回憶曾經學過哪些數字成語。

2. 教師先說明這次「數一數二我最大」遊戲的目的及玩法，並請小老師主持本次的遊戲。

3. 小老師先引導同學說出有「數字」的成語。

4. 同學可能的答案有：三心二意、四平八穩、九牛一毛……。如果發現學生說出來的成語太少，則可開放讓學生查字典。

5. 遊戲進行時，可採取男女分組、單雙號分組；若是人數不足的話，也可以自行遊戲。

6. 小朋友可以將同學所講的成語，記錄於筆記本上。

遊戲小提醒

1. 小朋友如果覺得太難，可以嘗試翻閱字典來查找。
2. 可以一個人來歸類，也可以採小組的方式，或在家中和家人一起來進行。

　　小朋友，現在我們要進行「數字排行榜」；以下有二組共四個成語，但數字的部分都是空白的；請小朋友花幾分鐘的時間，把這些成語都看過，先填上□中的數字，並把成語依照數字的先後順序排出來喔！

　　注意：「三心二意」的數字即為「32」；「九牛二虎」的數字即為「92」

□日□秋　　　□鈞□髮

□尺竿頭　　　□零□落

我排出來的成語順序是：

_____ _____ _____ _____

請任選以上二個數字成語，來造個句子吧！

成語名稱	造句

小朋友，你的生日是幾月幾日呢？有沒有哪些成語涵蓋你的生日數字呢？

數一數二我最大

小朋友，有些成語裡面是有「數字」的；可以回憶一下，或是查查字典，把你所知道的「數字成語」，寫出十五個，填在以下的箱子內吧！

如果「三心二意」的數字即為「32」；「九牛二虎」的數字即為「92」，那麼依照剛才箱子裡所寫的十五個成語當中，數字最大的成語是 _____；最小的成語是 _____。

排列順序題（由大到小）：

□ 上 □ 下 　 □ 花 □ 門 　 □ 里之外 　 □ 戰 □ 勝

我排出來的成語順序是：

_____　_____　_____　_____

□ 日 □ 秋 　 □ 鈞 □ 髮 　 □ 尺竿頭 　 □ 零 □ 落

我排出來的成語順序是：

_____　_____　_____　_____

成語一籮筐：
自然就是美

設計理念

　　大自然的美，常令人嘆為觀止；小朋友，你們有沒有注意過，就連我們的成語當中，也有不少是具有「自然」元素的喔！什麼是「大自然」呢？簡單來說，我們抬頭看得到的天空、太陽、雲朵、星星、月亮，或是海洋、河流、石頭、泥土、沙子，或是每天都要呼吸的空氣，或是氣流、風，通通都可以歸納為「大自然類」的成語。因此，小朋友，請你們動動腦，回憶一下，有沒有哪些成語裡面的字，是具有「大自然」的呢？

適用對象　　中、高

遊戲時間　　30-60 分鐘

遊戲步驟

1. 小朋友可以先回憶曾經學過哪些成語，裡面是含有「大自然」的字。

2. 教師先說明這次「自然就是美」遊戲的目的及玩法，並請小老師主持本次的遊戲。

3.

小老師先引導同學說出有「春、夏、秋、冬」的成語。

⌄

4.

小朋友可能的答案有：撥雲見日、風和日麗、滄海一粟……。如果小朋友覺得自己說出來的成語太少，就可嘗試查字典；或是先準備一個星期，把成語記錄在小冊子上，下次再玩喔！

⌄

5.

小朋友可以將同學所講的成語，記錄於筆記本上。

⌄

6.

可以採取男女分組競賽，男生說完一個，換女生說一個，每位小朋友不可重複發言；每說完一個可得一分，如果成語裡面同時包含二個「大自然」的字，則可得二分（如「撥『雲』見『日』」）。

翻翔思考─有趣的成語遊戲

1. 小朋友如果覺得太難，可以嘗試翻閱字典來查找。

2. 可以一個人來歸類，也可以採小組的方式，或在家中和
 家人一起來進行。

遊戲大補帖

　大自然中，有很多字都是「象形文字」，請小朋友試著用自己的想法畫畫看，
這些字最早的象形文字應該是怎樣的？

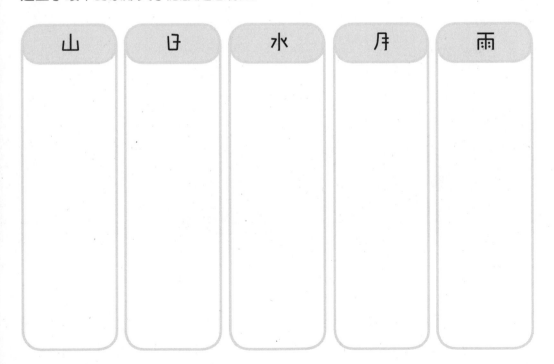

山	日	水	月	雨

自然就是美

　　在這麼多的成語當中，有不少是具有「自然」元素的喔！包括天空、太陽、雲朵、星星、月亮，或是海洋、河流、石頭、泥土、沙子，或是每天都要呼吸的空氣，或是風，通通都可以歸納為「大自然類」的成語。請你們動動腦，有沒有哪些成語裡面的字，是具有「大自然」的呢？

連連看－朋友找家
第一關

呼風喚□　　　　　　　　　　　　・川

□流不息　　　　　　　　　　　　・天

石破□驚　　　　　　　　　　　　・雨

翻□覆雨　　　　　　　　　　　　・土

□崩瓦解　　　　　　　　　　　　・雲

請在下列方框中，畫出五種指定的自然風景。並自行依照五個自然風景，寫出包含其字的成語。

指令一：畫三朵雲　　　　指令四：畫出一片大地

指令二：畫一個太陽　　　指令五：畫出一條河流

指令三：畫出有風的感覺

我寫出的成語有：

_____ _____ _____ _____

_____ _____ _____ _____

_____ _____ _____ _____

　　小朋友，你還有想到哪些「大自然類」的成語呢？請把它寫在以下的箱子裡，越多越好喔！

我一共寫了（　　　　）個

翻翻愛考—有趣的成語遊戲

東西南北一籮筐

設計理念

　　小朋友都知道，太陽從東邊昇起，從西邊落下；對於指南針、指北針也都耳熟能詳。你們有沒有發現，大自然是很有規律的，因為有了規律，所以東、西、南、北永遠都會有著固定的時空。現在要請你們想一想，在我們學過的成語當中，有沒有哪些是具有「方向」概念的呢？方向，包括了「東」、「西」、「南」、「北」、「前」、「後」、「左」、「右」、「上」、「下」、「中」、「內」、「外」；請小朋友多動動腦筋，比賽看看誰想出的「方向成語」最多喔！

適用對象

中、高

遊戲時間

30-60 分鐘

遊戲步驟

1. 小朋友可以先回憶曾經學過哪些成語。

2. 教師先說明這次「東西南北一籮筐」遊戲的目的及玩法，並請小老師主持本次的遊戲。

3. 小老師先引導同學說出有「方向」的成語，如「東」、「西」、「南」、「北」、「前」、「後」、「左」、「右」……等。

4. 同學可能的答案有：日落西山、前仆後繼、左右逢源……。如果小朋友發現自己說出來的成語太少，則可以查字典，或是事先準備，並記錄在小冊子上喔！

5. 小老師可以指定一位同學上台，如果同學的手比著「東邊」，則看哪一位小朋友最先說出「成語裡有東字」的成語；依此類推。

遊戲小提醒

1. 小朋友如果覺得太難，可以嘗試翻閱字典來查找。
2. 可以兩人一組，也可以四人一組，或是全班一起參與。

益智小謎語：「東、西、北、中、上、下、左、右、前、後」（猜一國家名）
答案請見 P101

翻轉思考－有趣的成語遊戲

　　小朋友，你們可以把學校分成東、西、南、北四個部分，也可以把教室、家裡分成前、後、左、右四個部分，當然也可以把自己的書包分成內、外、中間三個部分。現在，請你們先想想看，學校的東邊有什麼？西邊有什麼？……並完成下面的表格喔！

學校的
東邊有…

學校的
西邊有…

教室的
前面有…

教室的
後面有…

書包裡面
有…

操場的
中間有…

東西南北一籮筐

　　小朋友，下面有四組方向標誌，分別是「東西南北」、「上下左右」、「前中後」、「內、外」四組，請你們判斷好方位之後，再填入空缺吧！

1

（　　　　　　　）

日薄（　　　）山　　　　　　　　　　福如（　　　）海

（　　　　　　　）

2

力爭（　　　）游

旁門（　　　）道　　　　　　　　（　　　　　　　）

（　　　　　　　）

翻轉思考—有趣的成語遊戲

3

痛改（　　　）非 ⟷ （　　　　　）

（　　　）飽私囊

4

銘感五（　　　） （　　　　　）

除了以上這些成語之外，你還有想到哪些成語裡面有「方向」的嗎？把它寫在下列框框中，越多越好喔！

益智小謎語解答為：「越南」。因為每個方向都有，只有「南」被越（跳）過了。

動物家族

設計理念

　　在這個由人所組成的世界，因為有一些動物、植物及其他非生物的點綴，才能讓我們的生活變得更多采多姿；如果在閱讀的時候，多多用心觀察，會發現，在我們的成語當中，也出現不少「動物成語」喔！記得以前小時候，老師常常跟我們玩動物成語，要我們兩兩一組，一人模仿一種動物的聲音、動作或樣子，另一個人講相關的成語，全班玩得非常起勁，慢慢的，也記下了不少的成語呢！

適用對象　　中、高

遊戲時間　　30-60 分鐘

遊戲步驟

1. 小朋友可以把曾經看過、讀過和「動物」有關的成語，先與其他小朋友分享。

2. 教師先說明這次「動物家族」的遊戲目的及玩法，並請小老師主持本次的遊戲。

3. 小老師先引導同學說出有「動物」的成語。

4. 可能的答案有：雞飛狗跳、螳螂捕蟬、蜻蜓點水……等。如果小朋友們發現自己說出來的成語太少的話，就可以一邊翻成語典一邊玩遊戲喔！

5 兩兩一組，一個人先扮演動物的動作，或是模仿其叫聲，讓另一人猜猜看到底是哪一種動物，並說出有該動物的成語。如：有一位同學比魚的動作，另一位同學則可說出「如魚得水」，並且將成語記錄在筆記本上。

6. 當小朋友習慣這種玩法之後，可派幾位小朋友上台當小老師來演，看哪一位小朋友或小組猜得最多。

遊戲小提醒

1. 小朋友如果覺得太難，可以嘗試翻閱字典來查找。
2. 如果想不到「形音均相同」的動物成語，則可用「同音字」來取代。如「狗」可用「一絲不『苟』」來取代。

　　小朋友，現在我們要進行「成語記憶大考驗」；以下有八個成語，都是和「動物」有關的，請小朋友花三分鐘的時間，把這八個成語記起來，並練習怎麼寫；三分鐘過後，請小朋友把這八個成語遮起來，並把它們默寫出來喔！不用按照順序，看看哪位小朋友記憶力最棒！

狼狽為奸	兔死狗烹	馬到成功	羊入虎口
目光如鼠	虎頭蛇尾	守株待兔	黃雀在後

成 語 記 憶 大 考 驗		
❶	❷	❸
❹	❺	❻
❼	❽	我答對了（　　）個

動物家族

　　小朋友，你們知道的動物一定不少吧！今天，要請你們先把你們所知道的動物分類；分成「地上走的」、「天上飛的」、「水裡游的」，依照框框裡的指示，先畫上動物的樣貌，再加上成語吧！

地上類

地上類 動物畫圖		
相關成語		
任選一個 成語來畫圖		
將所畫出的 成語造一個 句子		

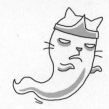

天上飛 動物畫圖		
相關成語		
任選一個 成語來畫圖		
將所畫出的 成語造一個 句子		

水裡游 動物畫圖		
相關成語		
任選一個 成語來畫圖		
將所畫出的 成語造一個 句子		

　　除了以上所寫的六個成語之外，你還知道哪些「動物成語」呢？請把他們寫下來吧！

　　小朋友，你的生肖是屬什麼呢？請想想看相關的成語有哪些喔！

花草有情

　　走進大自然，能夠讓我們身心放鬆，便是因為在自然界裡，有太多的花草樹木，讓我們可以浸淫其中！一片森林，可以散發出無比的芬多精，一朵花兒，也可以讓我們靜聞其清香；在生活周遭，也往往因為有花草樹木的栽植，才能讓我們的品味更為雅致，讓我們的生活更為浪漫。小朋友，你們曾經注意過嗎？在我們的成語裡，有許多是和「植物」有關的了，現在，就請大家動動腦，一起來完成「花草有情」吧！

適用對象　　中、高

遊戲時間　　30-60 分鐘

遊戲步驟

1.　小朋友可以先回憶曾經學過哪些和「植物」有關的成語。

2.　教師先說明這次「花草有情」遊戲的目的及玩法，並請小老師主持本次的遊戲。

3.　小老師先引導同學說出有「植物」的成語。

4. 小朋友可能的答案有：桃李春風、望梅止渴……。如果小朋友發現自己說出來的成語太少，就可以嘗試翻成語典喔！

5. 小朋友可以回家先蒐集與植物相關的圖片，或是撿拾實體植物，帶到學校讓同學猜猜看，並想出相對應的成語。

6. 小朋友可以分組比賽，看誰猜到的植物成語最多。

7. 小朋友可以將同學所講的成語，記錄於筆記本上。

遊戲小提醒

1. 小朋友如果覺得太難，可以嘗試翻閱字典來查找。
2. 千萬不要亂摘樹葉或是小花喔！

請小朋友先到校園中走一走，找找看有哪些植物可以對應到成語的！注意，不能隨意摘花草喔！

校園植物	校園的哪裡	對應成語	寫出成語意思

花草有情

小朋友！你們曾經聽過「四君子」嗎？請你們上網查看看，四君子是指哪四種植物吧！

第一關

四君子 分別是……	植物畫畫看	我想到的成語有……

請任選四個成語，來造句吧！

	我選的成語是……	造句
成語一		
成語二		
成語三		
成語四		

第二關

　　每一個季節，都有不同的感受，在生活中所看到的花草樹木，甚至是蔬菜水果也都有不一樣的地方；現在，請小朋友想想看，每個季節，有沒有哪些代表的「植物」呢？又有哪些成語裡面有包含這些「植物」的呢？

季節	我想到的植物有……	相關的成語有……
春		
夏		
秋		
冬		

請任選四個成語，來造句吧！

	我選的成語是……	造句
成語一		

翻轉思考－有趣的成語遊戲

成語二		
成語三		
成語四		

第三關

請小朋友找找看，台灣有沒有哪些地名是有「植物名稱」的呢？

例如：嘉義縣梅山鄉

第四關　　輕鬆塗鴉區

　　請在以下空白中，畫出一幅大自然的景色。（注意：一定要畫出花、草、樹木喔！），畫完之後，再塗上顏色吧！

翻翻思考—有趣的成語遊戲

形形色色

在這個世界上，因為擁有非常多樣的顏色，才能讓我們的生活看起來多麼不同。想想看，如果整條街上的車都是綠色的，整條馬路的房子都是土黃色的，每個人走在街上穿的都是紅色的，這樣會不會讓你的眼睛覺得很乏味呢？又想想看，如果每一種水果都是黃色的，每一種蔬菜都是綠色的，每一隻動物都是咖啡色的，世界會不會變得很單調？而小朋友，你們一定發現了，不只在我們的生活裡，連我們所熟悉的成語，都有非常多的顏色，也因此可以組合成「形形色色」的語文；今天，就讓我們一起來找找看，在我們學過的成語當中，有哪些是有「色」的吧！

適用對象 中、高

遊戲時間 30-60 分鐘

遊戲步驟

1.
小朋友可以先回憶曾經學過哪些成語，裡面是含有「顏色」的字。

▼

2.
教師先說明這次「形形色色」遊戲的目的及玩法，並請小老師主持本次的遊戲。

▼

3. 小老師先引導同學說出有「黑、白、紅、黃……等」的成語。

4 小朋友可能的答案有：青紅皂白、紅男綠女、青梅竹馬……。如果小朋友覺得自己說出來的成語太少，就可嘗試查字典；或是先準備一個星期，把成語記錄在小冊子上，下次再玩喔！

5 小朋友可以將同學所講的成語，記錄於筆記本上。

6 可以採取男女分組競賽，男生說完一個，換女生說一個，每位小朋友不可重複發言；每說完一個可得一分，如果成語裡面同時包含二個顏色的字，則可得二分（如「『紅』男『綠』女」）。

7 小朋友也可以拿出不同顏色的畫紙，小老師隨機拿出某一種顏色，請小朋友快速想出相對應的成語。如：小老師拿出「紫色」，同學趕緊說出「萬紫千紅」。

翻轉思考 有趣的成語遊戲

1. 小朋友如果覺得太難，可以嘗試翻閱字典來查找。
2. 可以一個人來歸類，也可以採小組的方式，或在家中和家人一起來進行。
3. 遊戲中，小朋友不一定要拿出各色色紙，也可以自己畫，或是拿彩色筆當代表，或是用英文說出顏色名均可。

遊戲大補帖

小朋友，現在請你們試著想想看，把「平凡」的顏色語詞，用「精緻」的顏色語詞來取代吧！

平凡語詞	紅色	黃色	綠色	藍色	黑色	白色	金色	銀色
精緻語詞	豔紅 紅通通 紅似火 滿堂紅 緋紅							

形形色色

　　在我們日常生活中，舉目所見都是「有顏色」的東西，也因為有不同的顏色，才能讓我們的世界看起來如此多樣、豐富而美麗。今天，我們要來找「形形色色」的成語，試著把「有顏色」的成語找出來吧！

第一關　請先把欄位中的顏色英文，翻譯成中文吧！

英文	中文	相關成語
red		
yellow		
green		
blue		
black		
white		
golden		
silver		

第二關　請任選以上二個成語，試著來造句吧！

成語	造句

夢幻調色盤－請在框框中，試著用彩色筆畫出一道「七色彩虹」，並且找三個顏色的成語，大聲唸給同學或師長聽吧！

請在空格處填上「顏色」，讓每一題都能變成完整的成語喔！

碧落□泉　　　　　　　　近□者赤，近□者黑

□迷紙醉　　　　　　　　□頭到老

□草如茵　　　　　　　　青出於□

萬□千紅　　　　　　　　青□皂白

關鍵時刻

設計理念

一部電影，有關鍵的劇情；一首歌，有關鍵旋律；一幅畫，有關鍵的欣賞點；一篇文章，也有關鍵的字句。當小朋友走進森林裡，如果你看到一個關鍵處，你可能知道要往哪個地方走；當你看某齣連續劇時，看到某個關鍵點，你可能會再看一次。「關鍵」，是一個物品或一件事情最重要的環節，只要掌握出關鍵，就容易找到其他的線索或主要樣貌。在一個成語當中，也會出現「關鍵」的「字」，只要小朋友常常閱讀，熟能生巧之後，看到某一個字，就會聯想到某一個成語；相信小朋友如果可以達到這樣的地步，你的閱讀量一定是足夠的！今天，就讓我們一起來進行「關鍵時刻」，從「關鍵字」來猜成語吧！

適用對象　　中、高

遊戲時間　　30 分鐘

遊戲步驟

1. 小朋友可以先想想看，曾經在生活中有哪些「關鍵」的經驗？

2. 可指定一位小老師。當小老師在黑板上寫「一」的時候，請小朋友猜猜看，小老師想要表示哪一個成語？

3

同學們想到的成語可能會有很多，包括「一箭雙鵰」、「一石二鳥」、「一拍即合」。教師或小老師可以引導小朋友，因為「一」可以延伸出許多成語，所以「一」應該不是成語的關鍵字。

4.

小老師再提示不同的「字」，如果小朋友只能聯想到一個成語的話，代表那個字可能就是該成語的關鍵字了。

5

教師或小老師可以在黑板上寫上一些字，如橘、筆、生、口、鑣、小、迴、青……，看學生能想到哪些成語。如果學生想到的，和教師想到的一樣，就可以得一分。

遊戲小提醒

小朋友如果覺得太難，可以嘗試翻閱字典來查找。

請小朋友試著把以下幾個成語，用畫的方式表現出來吧！

一箭雙鵰	一石二鳥

分道揚鑣	生花妙筆

關鍵時刻

「關鍵」，是一個物品或一件事情最重要的環節，只要掌握出關鍵，就容易找到其他的線索或主要樣貌。現在就讓我們一起來進行「關鍵時刻」，從「關鍵字」來猜成語吧！

第一關

以下每一題都有三個字（按照成語順序），猜猜看，它應該是哪個成語呢？

1. 口、若、河　　　　　　1. _____

2. 借、花、佛　　　　　　2. _____

3. 風、交、加　　　　　　3. _____

4. 不、示、弱　　　　　　4. _____

5. 值、連、城　　　　　　5. _____

任選一個來造句：（　　　　　　　　　　）

以下每一題都有三個字（不按照成語順序），猜猜看，它應該是哪個成語呢？

1 安、盪、不

2 重、捲、來

3 前、專、於

4 寸、尺、得

5 若、市、門

① _____

② _____

③ _____

④ _____

⑤ _____

任選一個來造句：（ 　　　　　　　 ）

以下每一題都有二個字，猜猜看，它應該是哪個成語呢？

1 集、廣

2 頭、千

3 鼠、忌

4 、同、蠟

5 、屏、神

① _____

② _____

③ _____

④ _____

⑤ _____

任選一個來造句：（ 　　　　　　　 ）

以下每一題都有一個字，猜猜看，它應該可以變成哪個成語呢？

1 狨		**1**	
2 鑣		**2**	
3 顰		**3**	
4 削		**4**	
5 魁		**5**	
6 繹		**6**	

任選一個來造句：（　　　　　　　　　　）

請小朋友自行出題，考考你的好朋友喔！

1 _____ _____ _____		**1**
2		**2**
3		**3**
4		**4**
5		**5**
6		**6**

器官成語

設計理念

　　我們身體有許多部位,包括手、腳、眼、耳……等,小朋友有沒有發現,從這些部位或器官,也可以延伸出許多成語喔!記得以前小時候,老師會請我們上台,如果我指著「頭」,同學就要趕緊說出相對應的成語,例如:「頭頭是道」,如果指著「鼻子」,就要說「開山鼻祖」; 今天,我們就一起來試試看「器官成語」吧!

適用對象
中、高

遊戲時間
30-40 分鐘

遊戲步驟

1.
老師請一位小朋友上台,指著他的頭,詢問小朋友有哪些相關的成語?

∨

2.
學生的答案可能有「頭頭是道」、「探頭探腦」、「百尺竿頭」……。

∨

3. 老師再依序指派不同的小朋友上台，再依序從不同的身體部位來詢問。

4. 在過程中，老師請小朋友將說出來的成語，記錄於筆記本上。

遊戲小提醒

當小朋友上台引導時，不可隨意碰觸他人的身體。

器官或部位	功能或作用	造句
嘴巴	說話或吃喝……等	我常用嘴巴親爸媽，因為他們最疼我了！

我會畫圖　器官達人

馬「　　　」東風

「　　　」不改色

明眸皓「　　　　」

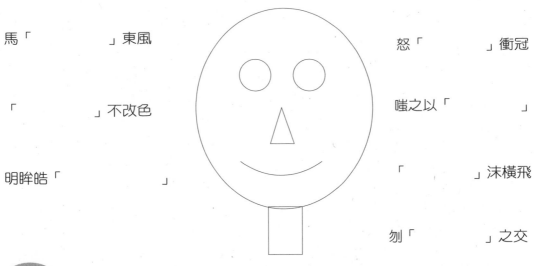

怒「　　　」衝冠

嗤之以「　　　」

「　　　」沫橫飛

刎「　　　」之交

第一關

　　除了以上這些之外，小朋友還可以想到哪些「頸部以上」的成語呢？請把它們寫下來。

第二關

　　請小朋友先跟左右鄰居的好朋友或師長分享看看，這些成語的意思是什麼？

第三關

　　請小朋友任選二個和「頸部以上」的成語來造句吧！造句的時候，可以運用修辭技巧喔！

131

並「　　　」作戰

「　　　」到擒來

「　　　」有成竹

「　　　」大動

「　　　」猿意馬

杴「　　　」從公

削「　　　」適履

「　　　」纏萬貫

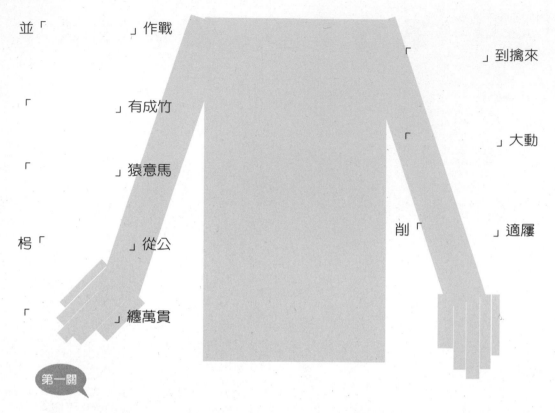

第一關

　　除了以上這些之外，小朋友還可以想到哪些「肩膀到腰」的成語呢？請把它們寫下來。

第二關

　　請小朋友先跟左右鄰居的好朋友或師長分享看看，這些成語的意思是什麼？

第三關

　　請小朋友任選二個和「肩膀到腰」的成語來造句吧！造句的時候，可以運用修辭技巧喔！

翻轉過來一有趣的成語遊戲

除了以上這些之外，小朋友還可以想到哪些「腰部以下」的成語呢？請把它們寫下來。

請小朋友先跟左右鄰居的好朋友或師長分享看看，這些成語的意思是什麼？

第三關

請小朋友任選二個和「腰部以下」的成語來造句吧！造句的時候，可以運用修辭技巧喔！

捉襟見「　　」 皮

有「　　」無珠 肘

宰相「　　」裡能撐船 眼

「　　」開肉綻 肚

不「　　」而走 脣

「　　」滿腸肥 脛

慈「　　」善目 腦

「　　」亡齒寒 眉

翻轉思考—有趣的成語遊戲

「　　　」下猶虛　　　　　　　　　　　　肝

「　　　」膽相照　　　　　　　　　　　　膝

「　　　」腑之言　　　　　　　　　　　　肺

「　　　」遂自薦　　　　　　　　　　　　毛

「　　　」相傳　　　　　　　　　　　　　口耳

巾幗不讓「　　　」　　　　　　　　　　　心手

「　　　」寶貝　　　　　　　　　　　　　鬚眉

「　　　」相連　　　　　　　　　　　　　心肝

「　　　」粲蓮花　「　　　」肉相殘　臨時抱佛「　　　」　拋「　　　」灑熱血

～～～《孝經》：「身體髮膚，受之父母，不敢毀傷，孝之始也。」～～～

135

希望此書能為教育現場帶來更多教學與學習上的激盪和啟發

高雄市政府教育局范巽綠局長

只要一點點創意巧思就可以翻轉教育現場，為孩子帶來前所未有的學習活力與學習效果，而其主動權和能動力往往掌握在老師的「心」上。我之所以說「心」，是因為這是一念之間的改變，老師的教育熱情往往在長年的教學現場逐漸消蝕，如何讓老師重拾熱情與教育初衷，往往在一念之間，而像林彥佑老師這樣的例子正好是足以讓老師們起心動念，尋求改變與翻轉的契機和動力來源。

我很高興有機會為林彥佑老師的大作《翻轉思考：有趣的成語遊戲》寫序，因為我在林老師身上，不只看到了他的教學專業與創新研發能力，更看到了教學熱情與活力；這些都是我上任後，積極推動翻轉教育所需。現代教育趨勢，需要具備創意發想的能力，如果只是傳統的學習，對學生來說，不但枯燥；對老師而言，也顯得制式。因此，如果在課程設計上，能多一些想像力、創造力，相信一定能翻轉固有僵化的教學方式，同時也能打造優質的學習力。看到林彥佑老師將成語的課程，用這麼有趣、生動的方式導引學生學習，或是以親子共學的方式帶入，對家庭、學校教育而言，都是一項福音。

林彥佑老師畢業於花蓮師院初等教育學系、台東大學語文教育研究所，曾任教育部閱讀推手「磐石計畫」評審、102 年全國語文競賽作文社會組命題委員、高雄市閱讀推動教育工作委員會，現任高雄市林園國民小學教師、高雄市國語文專任輔導員。林老師不僅在語文教育專業上不斷精進，也指導學生參加各類語文競賽獲獎，是一位相當用心優秀的老師；欣見彥佑老師的創意點子，結集成書出版，希望此書能為我們的教育現場帶來更多教學與學習上的激盪和啟發。

在有趣的學習中，深化孩子的思考力

教育部中央課程與教學輔導諮詢國語文輔導團召集人
鄭圓鈴教授

我初見彥佑老師的新書書名，即對書的內容充滿期待，因為它暗示著作者想藉由此書與讀者分享一些關於成語、學習、趣味、創意的美好經驗。過去，國語文老師們總認為成語充滿了先民的智慧與文字的美感，所以需要反覆摩挲以便表達敬意。但是，多數孩子卻對學習成語反應冷淡，他們認為成語無非是背誦、考試的同義詞，和自己的生活與思考沒有什麼關連。

但是，彥佑老師的這本書卻點燃了孩子學習成語的熱情。我們看書中關於成語學習的各種活動設計，那一幕接一幕的表演，每一幕都扣人心弦，讓人驚嘆。因為，它們的表演不僅吸引了孩子的眼睛，更活化了孩子的思考，而這也正是教改核心的實踐——在有趣的學習中，深化孩子的思考力。

謝謝彥佑老師讓我有機會對此書先睹為快，體驗一趟創意教師如何以魔棒將課堂點染出歡樂，迸放出潛力的驚奇之旅。也期待所有的閱讀者因為本書的啟發，能拿起手中的魔棒，為生活、為教學創造出更多的趣味與潛力。

第一線教學的智慧結晶，我看了以後都很想玩玩試試

<div align="right">誠致教育基金會呂冠緯執行長</div>

成語是華人的智慧結晶，從「內容」的角度而言，非常有學習價值。然而，在教育領域裡，「怎麼教－How」與「教什麼－What」同等重要，因為教的方式會影響學習者學的動機、興趣與品質。

林彥佑老師所設計的這本書是第一線教學的智慧結晶，我自己看了以後都很想玩玩試試。從學習效率的角度而言，這本書給孩子一個反思、輸出的空間，讓孩子可以試著活用知識，這種「實作」式的學習效果必定比單純的填鴨還好。

美國的開國元老之一富蘭克林說：“Tell me and I forget, teach me and I may remember, involve me and I learn.”，翻成中文是指「講給我聽我還是會忘記，用心教我我或許會記得，讓我參與我則可以學習。」這本書將提供老師、學生、家長、孩子有一個一起參與、學習的機會，不看可惜！

讓學習成語成為一件有趣的事

<div align="right">全國教師工會總聯合會張旭政理事長</div>

林彥佑老師是全國教師工會總聯合會 102 年 SUPER 教師入圍的優秀老師，在語文教學上深耕多年，尤其是在作文教學上著墨甚深。他最近出版了這本書，以輕鬆、簡單的遊戲方式，讓學習者很快就能了解、運用常見成語，並豐富寫作內容，讓成語運用成為一件簡單的事。

彥佑老師的用心，當然值得全教總加以推薦；更重要的是讓有心提升孩子成語及作文能力的老師、家長，知道有這麼一本實用且輕鬆入手的教材，讓學習成語成為一件有趣的事。

生活充滿探索逸趣，悠遊多元、豐沛的語文天地

教育電台主持人、閱讀推動委員、退休校長呂瑞芬

豐實的語文底蘊，能夠引領我們深入「閱讀秘境」，汲取知識花粉、釀造智慧花蜜。

「成語」學習是精練語文的基石，對生活總是充滿探索逸趣、對學習永遠洋溢深究熱情的「教學頑童」彥佑老師，透過一個個精采有趣的學習設計，讓我們不由自主悠遊在這多元、豐沛的語文天地，感受成語之美、運用之妙。

輕鬆自在的學習

101 年全國師鐸獎得主、兩岸教學觀摩名師洪麗晴校長

彥佑，眾所皆知，是台灣近代文學家中，屬於「才華洋溢、青春無敵與充滿無限想像力」的青年文學獎得主。

彥佑，私底相處，是一位極願意與大家分享，以及親切隨和的有禮貌青年，讓人如沐春風，猶如置身於藍天白雲的優閒景致裡。

彥佑，《翻轉思考：有趣的成語遊戲》書籍，猶如彥佑的精靈化身。讓接觸此書的讀者們，不管是學生、家長或教師等各個層級者，都能在彥佑的風趣幽默、多層次且多元化的引領下，讓讀者們在輕鬆自在的學習氛圍中，充分瞭解中華文化成語世界的底蘊與內涵，真是太讚啦！

誠摯邀約大家來一同閱讀彥佑所精心撰寫的此書，我們必定獲益良多、滿載而歸！

所有學習都不應背離或鬆脫於基本能力的建構之外

全國 super 教師、南投縣爽文國中王政忠主任

這幾年大家都在講翻轉，而大部分進行所謂翻轉的老師似乎都聚焦在成功機會、動機激發或者學習氛圍，但個人認為所有的學習都不應背離或鬆脫於基本能力的建構之外。看到彥佑老師將成語，用有創意的方式並結合遊戲學習單，相信一定能在提高學童的學習興趣之外，逐步建構孩童的語彙使用能力，提升寫作以及口語表達更為深度的內涵，矯正句型不流暢、成語誤用、詞語貧乏等毛病。

讓語文「活」起來

臺北教育大學語文與創作學系許育健助理教授

語文學習不外是「理解」與「應用」兩大目標，在本書中，彥佑老師精心設計每一個遊戲，讓遊戲不只是遊戲，而是對成語深刻的理解與應用。

令人激賞的是，每一次的活動設計，可以隱然看見彥佑老師的系統性課程規劃，從成語的由淺而深，每一則的設計理念，透過不同方式來展現學生的理解，再以多樣有趣的方式來展現與應用，真是難得一見的語文教材佳作。

此外，本書不僅可以應用於教師平日的延伸教學，也可以是小學生分組合作學習或國高中學生自主閱讀的好材料。且讓我們隨著彥佑老師的創思，以有趣多元的方式提升孩子們的語文知識力吧！

瞄準了小朋友最頭疼的「成語」 一玩再玩，欲罷不能

兒童文學作家廖炳焜老師

　　彥佑老師這個點子王，這一次瞄準了小朋友最頭疼的「成語」。有別於一般只教孩子背成語解釋，彥佑老師用十八個生動活潑的語文遊戲，加深加廣了成語的活用，連我這個「老孩子」也被他引誘，一玩再玩，欲罷不能喲！

寓教於樂

高雄市教師會、高雄市教師職業工會董書攸理事長

　　知識，一定要生活化，才能讓孩子印象深刻，加以活用。本書充滿彥佑老師對語文教學的熱情，創意十足的教學設計，生活化的題材，信手拈來的各種遊戲方式，內容老少咸宜，寓教於樂。是本超值且極富趣味的親子互動書籍！

擔心孩子的國文變難， 建議您先從本書開始

兒童文學作家王文華老師

　　彥佑老師的成語遊戲書，讓成語有了親近孩子的新機會，動口、動手玩一玩，脫口說出成語來，是適合親子師生一起玩的好書。擔心孩子上國中後國文突然變難的父母，建議您先從這本書開始，加深加廣小朋友的語文能力吧。

 ## 讓學生學習成語不再是個苦差事

<div align="right">臺南大學附小溫美玉老師</div>

　　此書是彥佑老師集結多年在課堂與學生互動的教學成果，不僅展現語文專業，也讓學生學習成語不再是個苦差事。所以，老師、家長可以當成課程的補充教材，學生也能作為個人自修的教材。

 ## 充實孩子的語文資料庫

<div align="right">新北市國中國語文輔導團員陳恬伶老師</div>

　　語文教學的目的是求「有用」，能在日常生活中得體恰當的使用語文。在「有用」的這個目的下，要先能「有」，再求「用」。很開心能看到彥佑以年輕人的創意點子，將原本枯燥的成語，透過遊戲式的教學活動，充實孩子們的資料庫，先「有」後，老師們就能游刃有餘的教如何「用」了。

 ## 活化語言的靈動性

<div align="right">新北市修德國小陳麗雲老師</div>

　　成語，是精鍊的語言，是老祖宗智慧的結晶，讀寫時運用成語，更是語言的藝術。彥佑老師利用遊戲讓成語生動活潑，讓古老的靈魂有了生命力，活化了語言的靈動性，讓孩子在遊戲中浸潤在成語的情境裡。

　　「寓教於樂，寓美於智」，真是語文教學的終極目標！

活潑、有趣、創意

<div align="right">高雄市鳳鳴國小校長、國語文領域召集人李哲明校長</div>

看到老祖宗的智慧，穿越古今，來到彥佑的手中，竟變成了一堂堂有趣的成語遊戲課。彥佑老師擅長將語文課程，用活潑、有趣、創意的方式來展現，更特別的是，任何無趣的課程，都能讓彥佑「妙手回春」。彥佑富童趣、富詩心，所以能化腐朽為神奇，特以推薦此書。

成語學習也可以很好玩

<div align="right">讀寫教學專家林美琴老師</div>

多一點創意，多一點遊戲，找一找，想一想，成語學習也可以很好玩。

十八個具特色的活動解決孩子語文困境

<div align="right">南投縣中正國小、南投縣國教輔導團國語文領域輔導員張志維主任</div>

成語一般是枯燥無味的，能將成語轉換成遊戲，是一件不容易的事。彥佑老師以他創意的頭腦，激盪出十八個具有特色的活動，對於孩子來說是具有吸引力的，而且能讓孩子從中得到特別的學習經驗。

目前在國小階段遇到孩子作文的困境，大部分來自孩子生活經驗不足，而且成語的運用極少，造成文章深度不夠。透過彥佑老師的成語書，可以讓孩子從遊戲中將成語活化在作文及生活中，將寫作的能力再提升。

學習書
翻轉思考：有趣的成語遊戲

2015年7月初版　　　　　　　　　　　　　定價：新臺幣220元
2022年6月初版第七刷
有著作權・翻印必究
Printed in Taiwan.

著　　者	林　彥　佑
繪 圖 者	林　柏　廷
叢書主編	黃　惠　鈴
編　　輯	張　玫　婷
整體設計	陳　巧　玲
校　　對	趙　蓓　芬

出　　版　　者	聯經出版事業股份有限公司	副總編輯	陳　逸　華
地　　　　　址	新北市汐止區大同路一段369號1樓	總編輯	涂　豐　恩
叢書主編電話	(02)86925588轉5313	總經理	陳　芝　宇
台北聯經書房	台北市新生南路三段94號	社　長	羅　國　俊
電　　　　　話	(02)23620308	發行人	林　載　爵
台中辦事處電話	(04)22312023		
台中電子信箱	e-mail:linking2@ms42.hinet.net		
郵政劃撥帳戶	第0100559-3號		
郵撥電話	(02)23620308		
印　　刷　　者	世和印製企業有限公司		
總　經　銷	聯合發行股份有限公司		
發　行　所	新北市新店區寶橋路235巷6弄6號		
電　　　　　話	(02)29178022		

行政院新聞局出版事業登記證局版臺業字第0130號

本書如有缺頁，破損，倒裝請寄回台北聯經書房更換。　ISBN　978-957-08-4588-4 (平裝)
聯經網址 http://www.linkingbooks.com.tw
電子信箱 e-mail:linking@udngroup.com

國家圖書館出版品預行編目資料

翻轉思考：有趣的成語遊戲 / 林彥佑著．林柏廷繪圖．
初版．新北市．聯經．2015年．144面．17×23公分．(學習書)
ISBN　978-957-08-4588-4（平裝）
[2022年6月初版第七刷]

1.益智遊戲　2.成語

997.4　　　　　　　　　　　　　　　104010895